柳公权法帖品珍

柳公权神策军碑

上海书画出版社

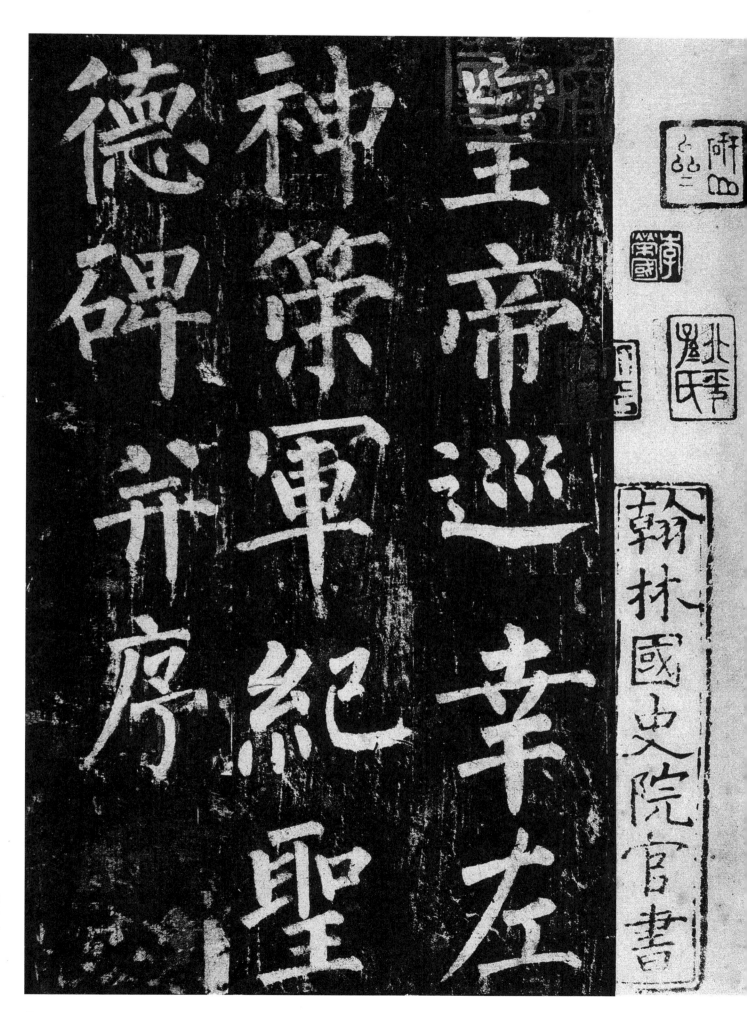

皇帝巡幸左

神策軍紀聖

德碑并序

翰林國史院官書

翰林學士承
旨朝議郎守尚書
句封郎中知制
誥上柱國賜紫金

魚袋臣崔銹奉

勑摸

正議大夫守右散

騎常侍充集賢殿

學士判院事上柱
國河東縣開國伯
食邑七百戶賜紫
金魚袋臣郭允權

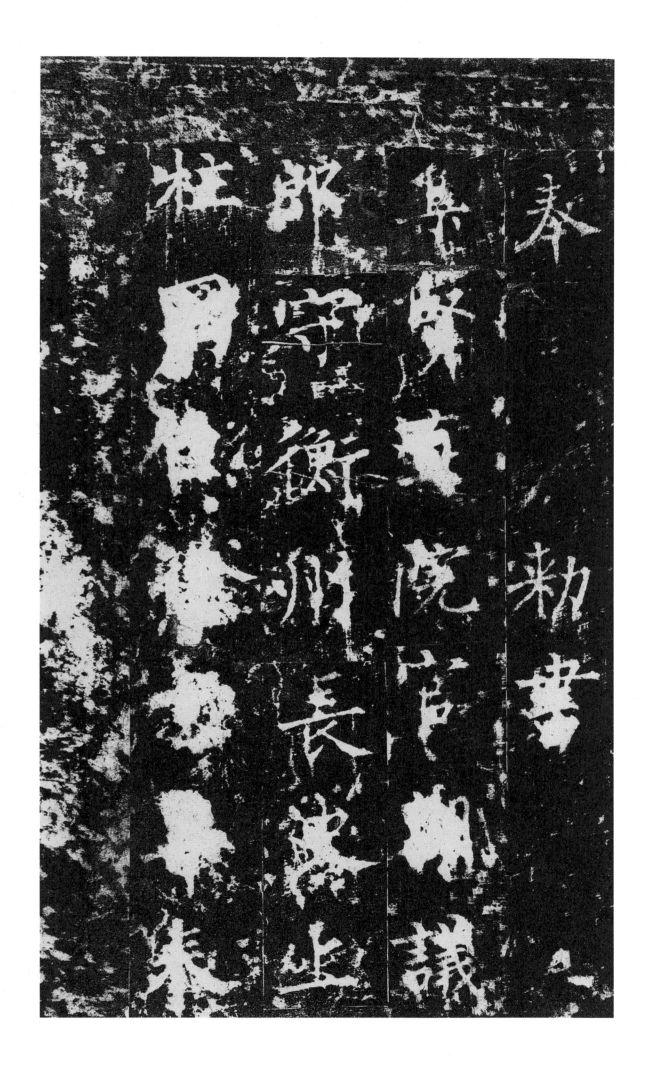

奉　勅事議

集　　　　　阮節　　　　　　虎院節

郎　守　　衡　　朋　　長　　　　上

柱　郎　　　　　　　　　　　　　　朱

我國家誕受
天命，諭大夏，宅
二百廿有
夏二百

餘載。

列聖相承重

溉累洽逮于

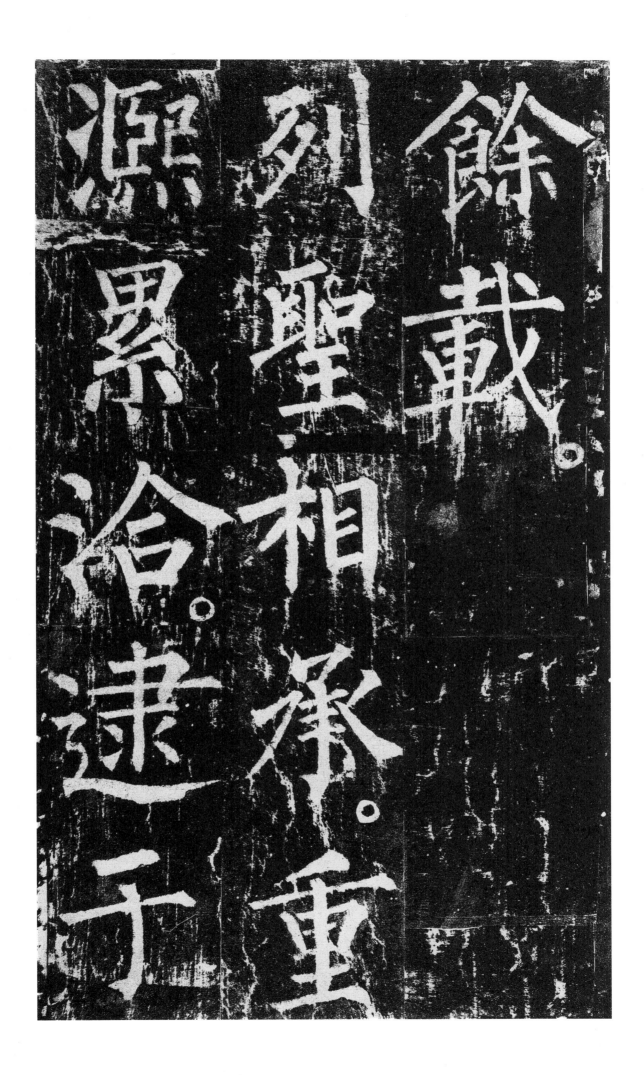

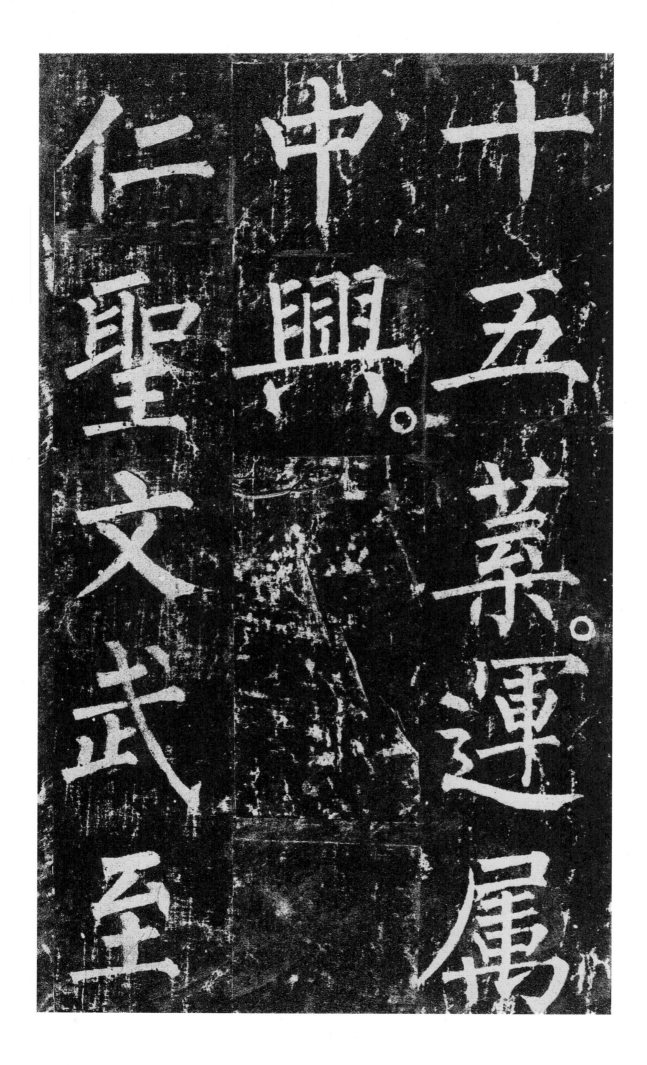

十五葉。運屬
中興。
仁聖文武至

神大孝皇帝

溫恭濬哲前

聖寬廣泉會天

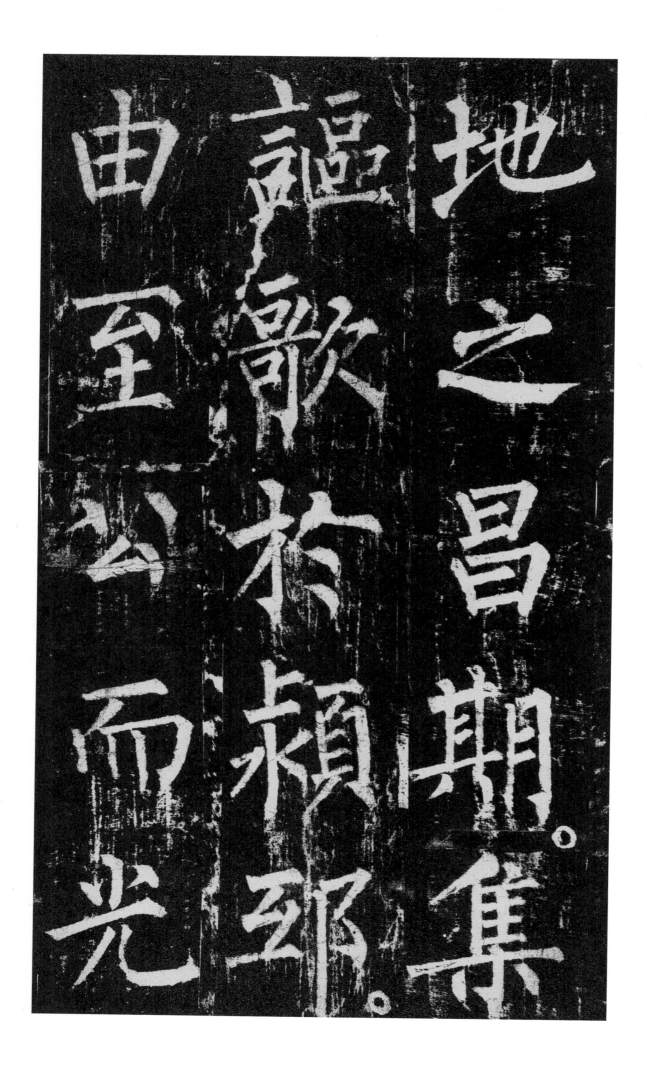

地之昌期集

矗歊扵頼鄸

由至公而光

符。歷試論五

讓而紹登

寶圖握金鏡

以人
以瑞
政

輔碳而
貌齊府

時
碑

伊七梅

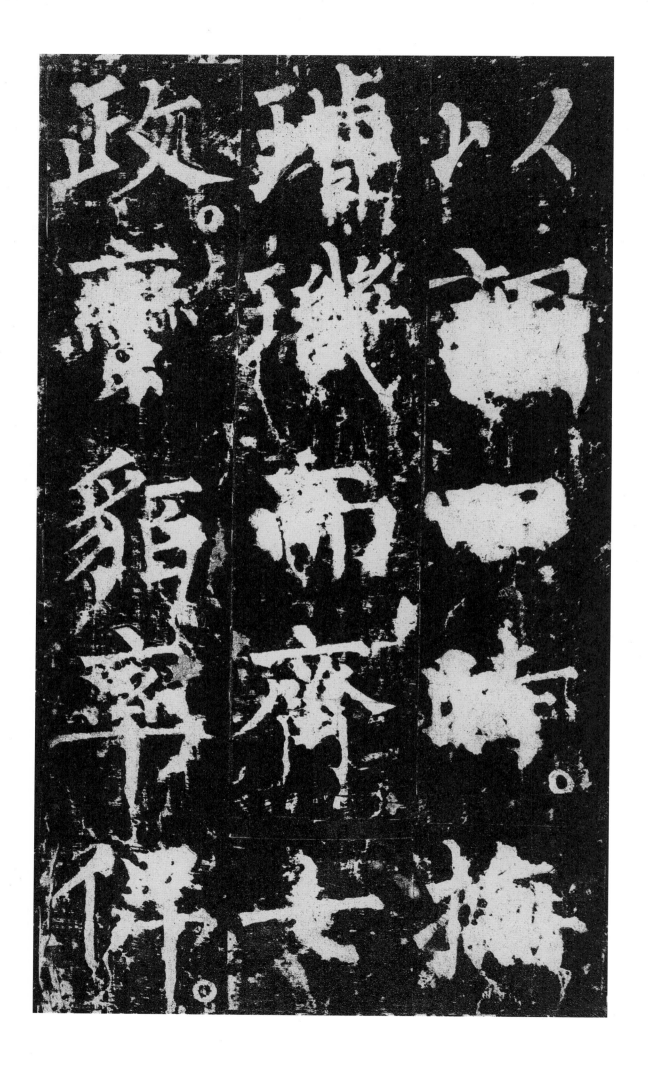

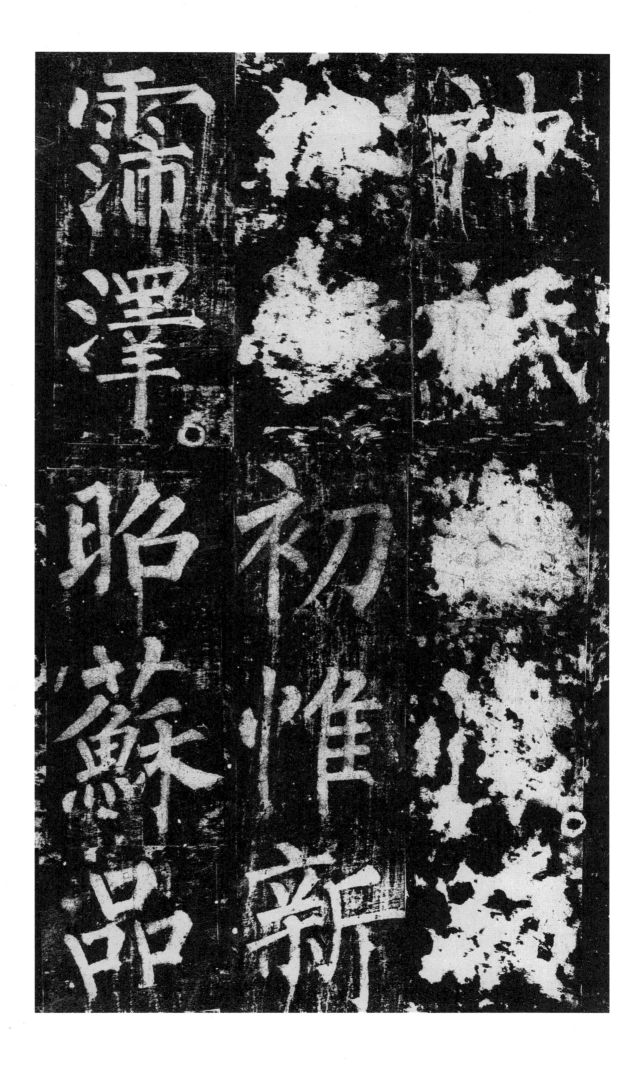

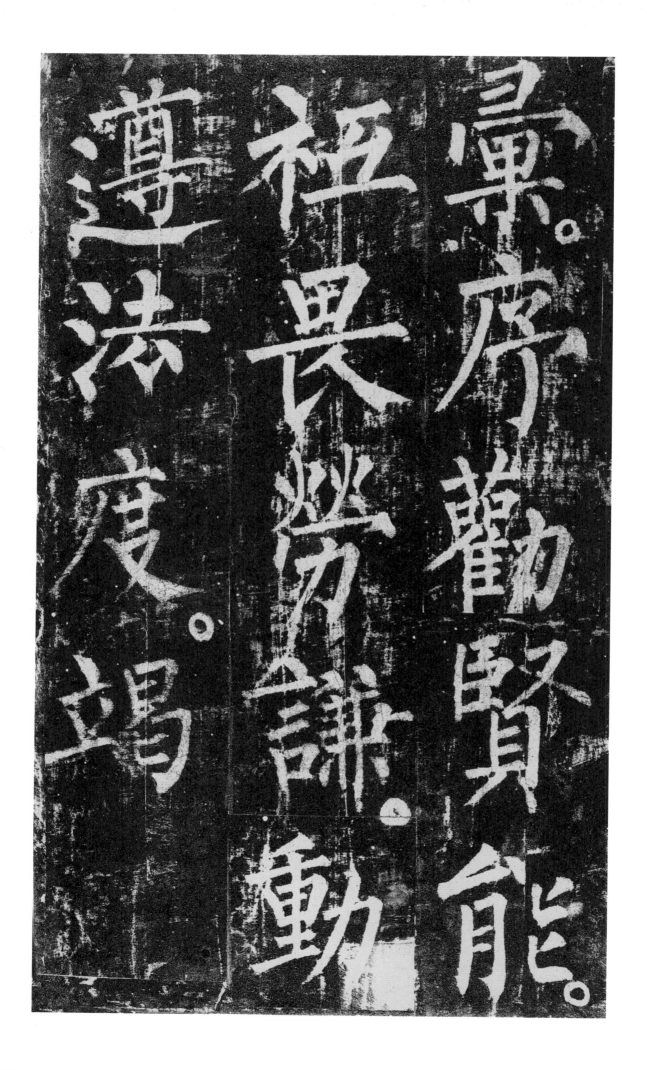

孝思於
配。盡於
園陵。敬於
風於
雨昭
小

娛　申　憨。

木　乎　慮

息。　祈　心

　　禱。　以

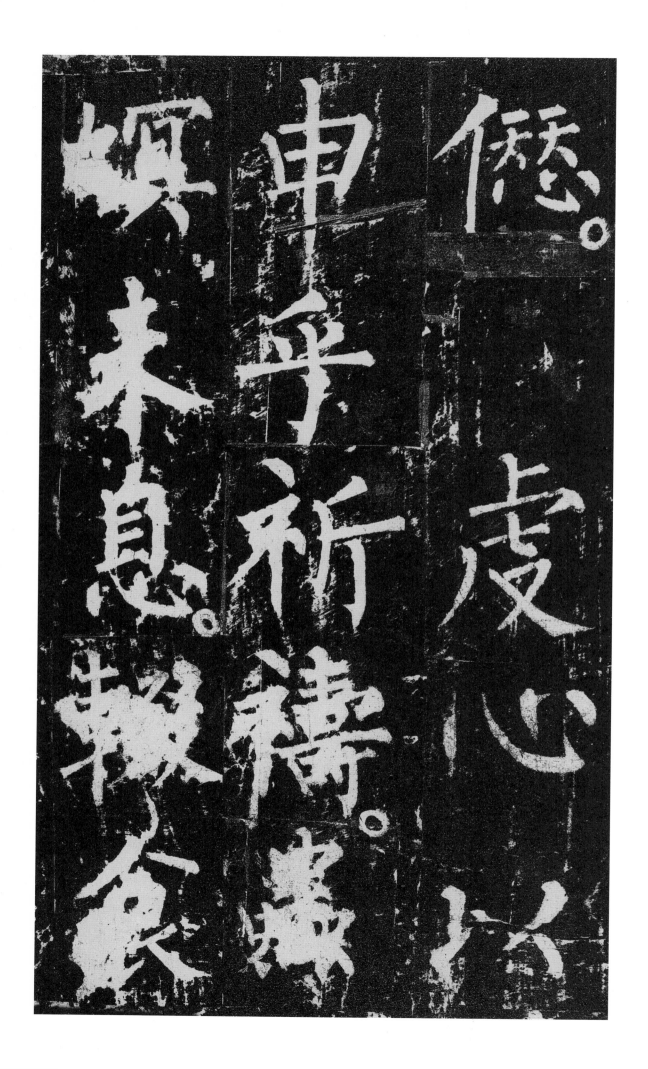

九族咸秩無
文舟車之所
通日月之所

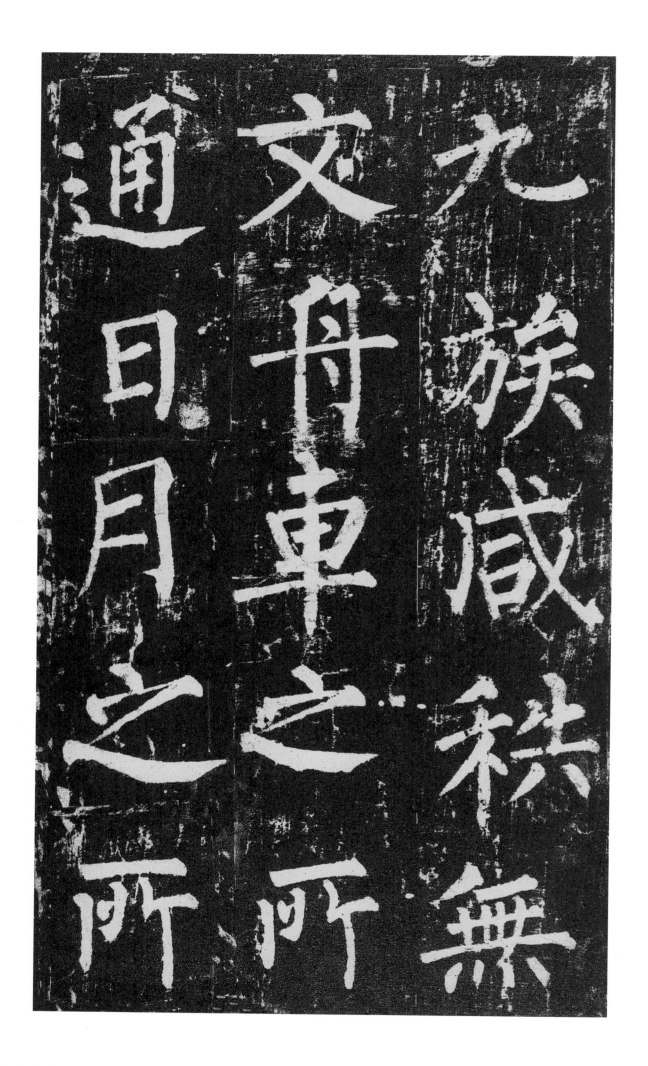

照莫不
至德渌
皇至德被
風德沐
欣被沐
欣
欣
風

陶陶其冨

陶俗壽

然之矣

不臻

知於顯

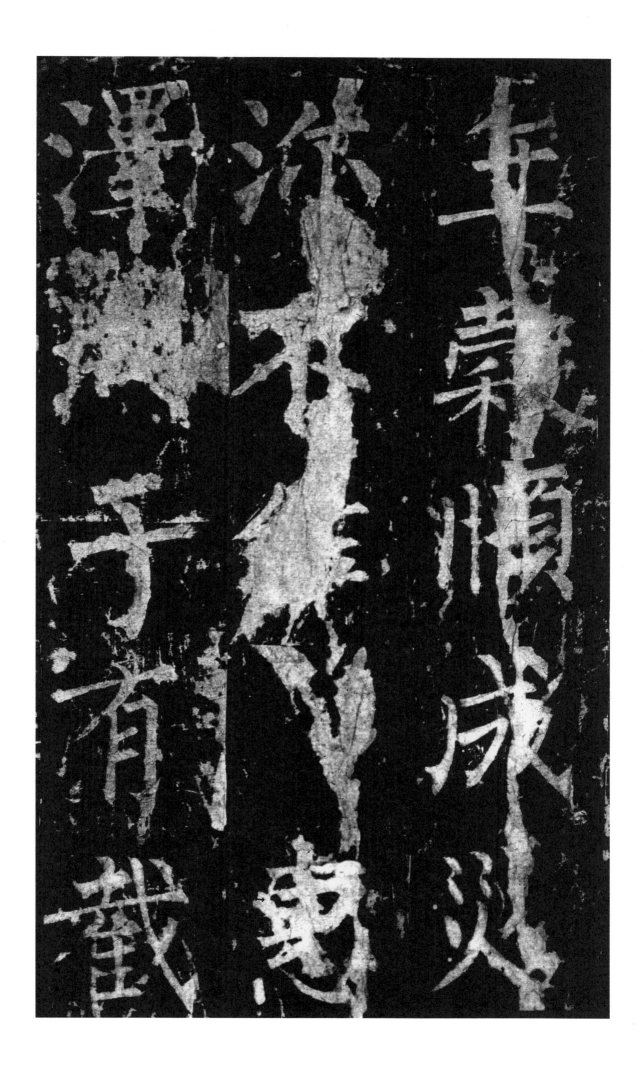

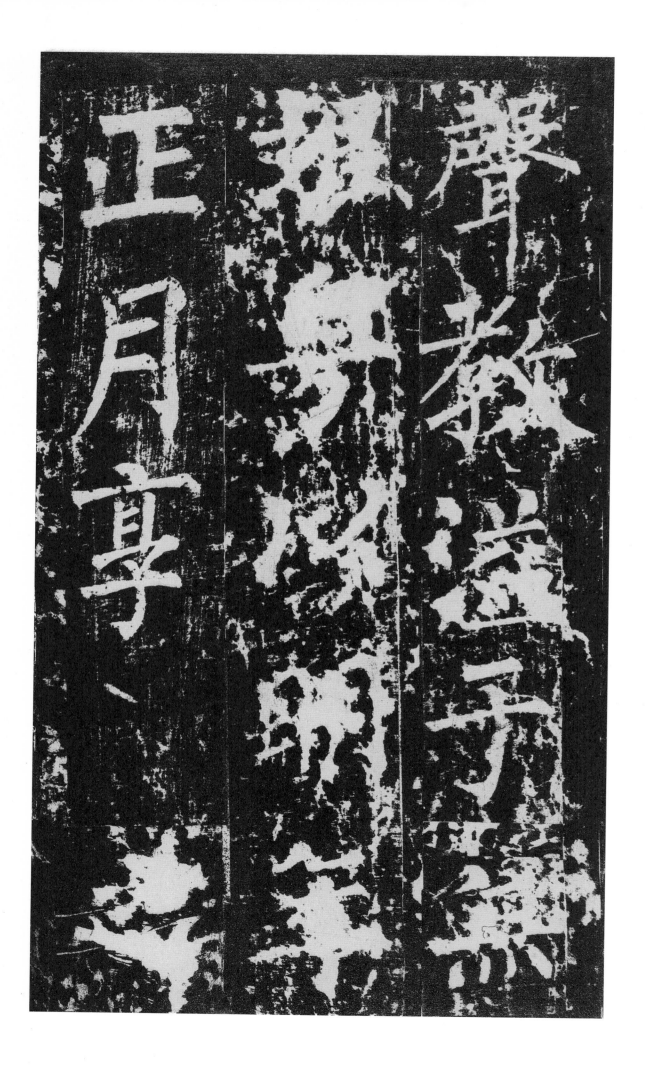

正月月享

玄元謁清

廟愛申報本

亡義遂宥事

初帝圓
紵容丘
練備展

緑圖
雲法
布駕
羽

衞星陳儼翠
華之藏蕤森
朱芊遠裕澤

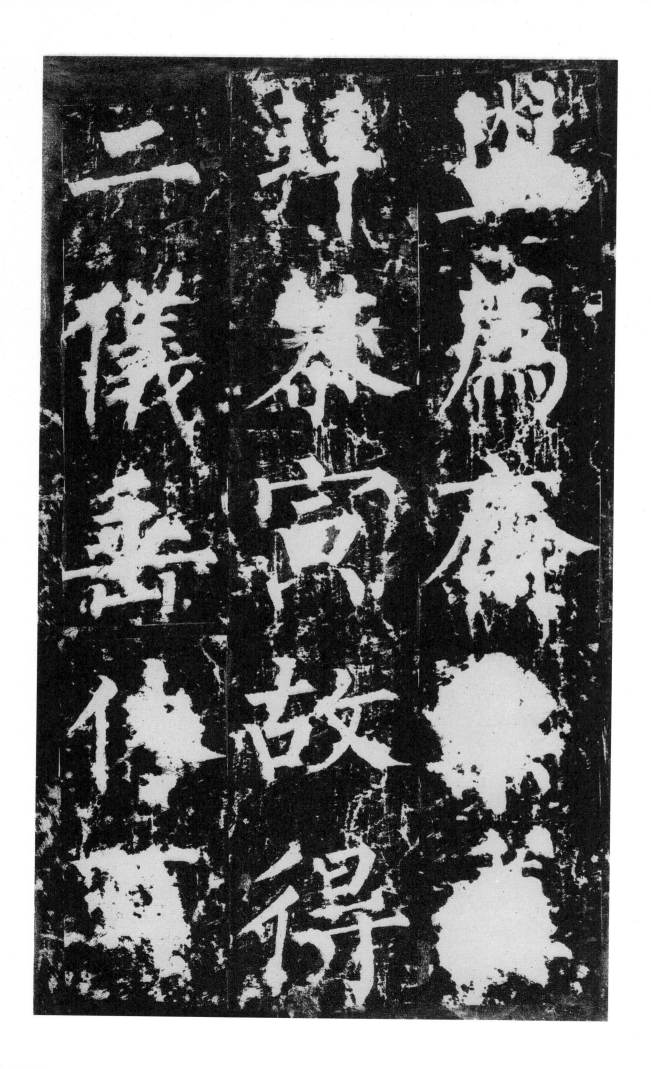

二儀重像扵太尊房為秦
仲傚故得

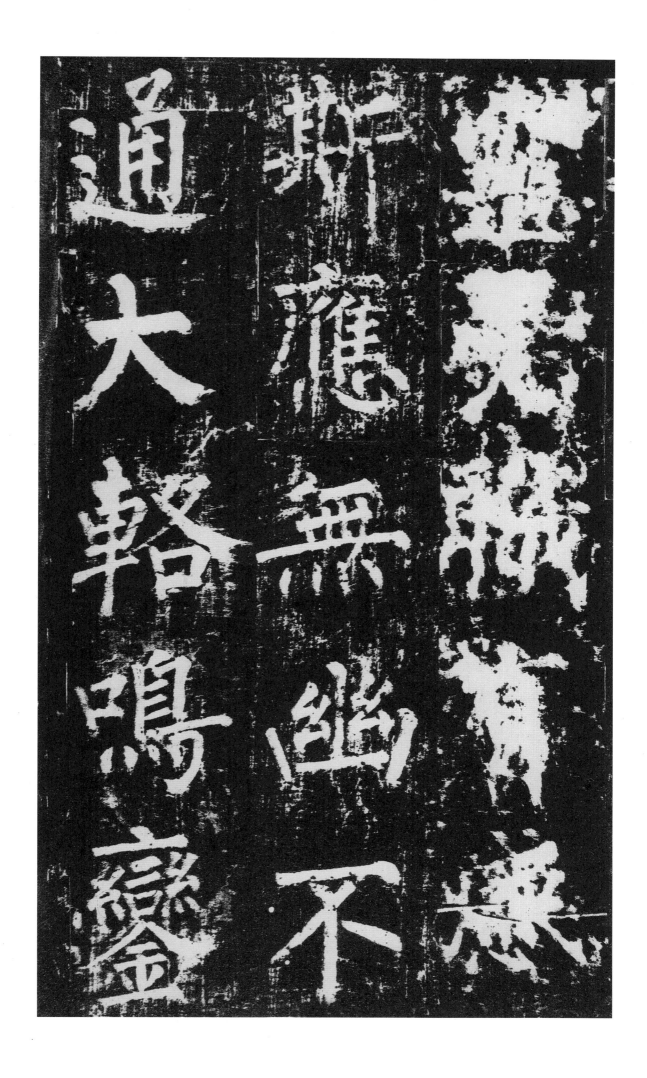

則雲清禁

道泰壇岚燎

則氣雺寒郊

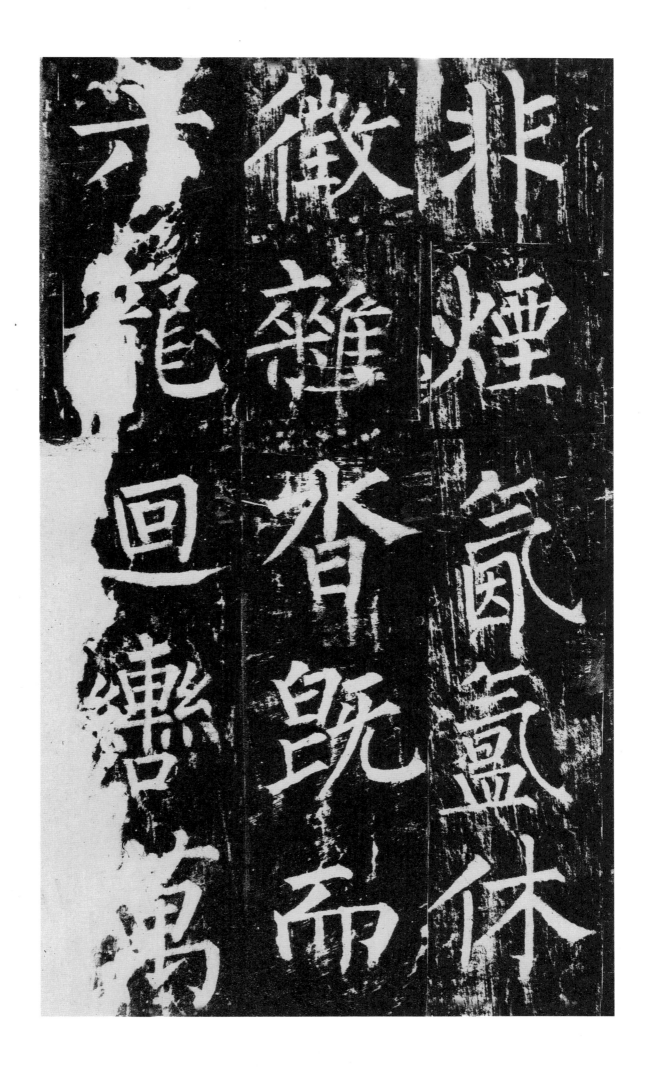

非煙氣體微離沓既而矛龜迴纏鴻

行廡頌賞□ 門敷大□ 驕還宮臨端

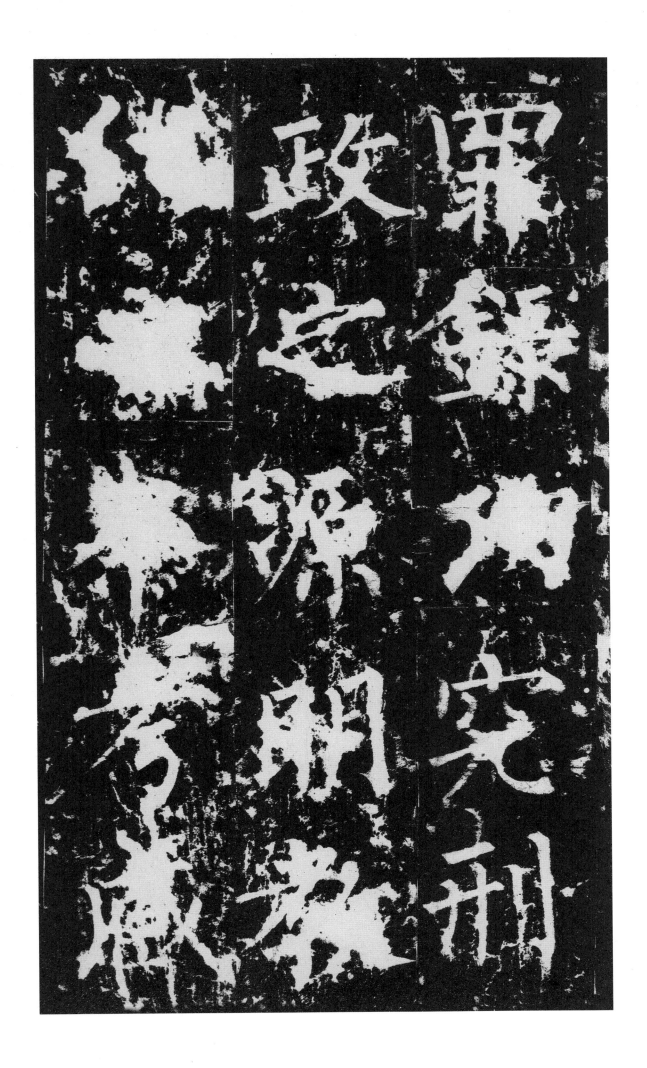

絕疾於
無苦君
并疢速
之蒸史
流人閭

修水旱之備

而辟競莊以

就位萬國奉

走而来庭搢

紳帶鵷之倫

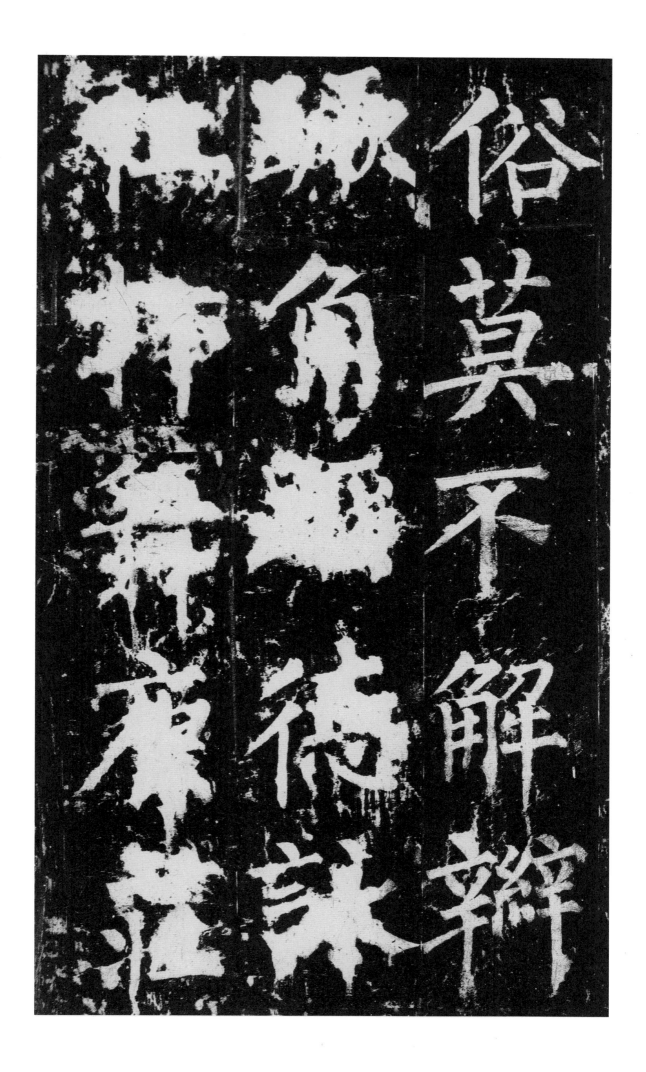

俗莫不解辮

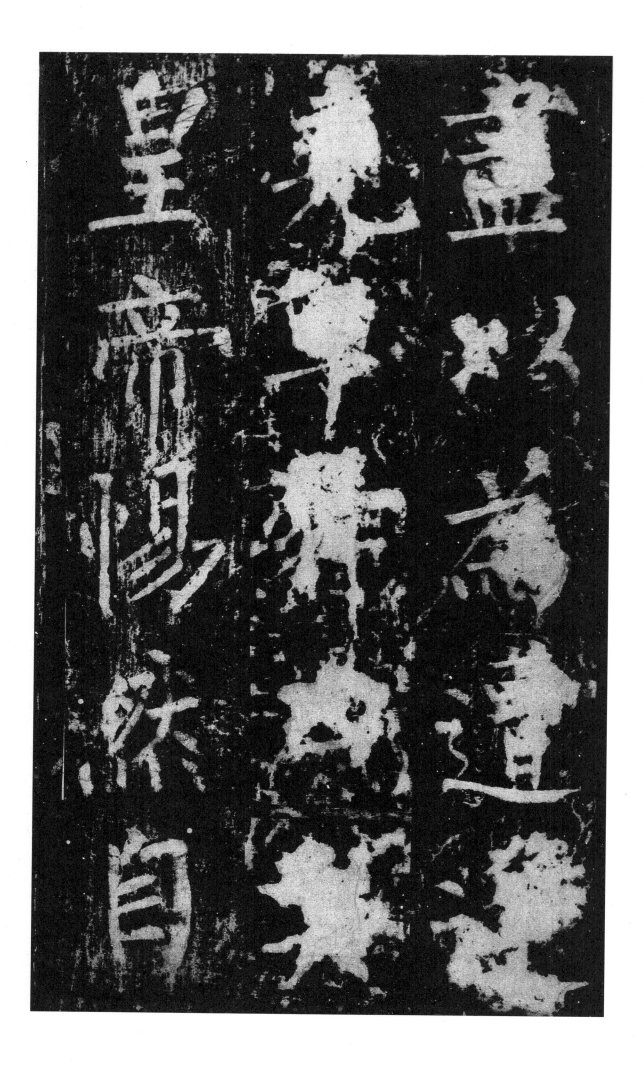

恩退而謂群

臣曰歷觀三

五巴巴降致理

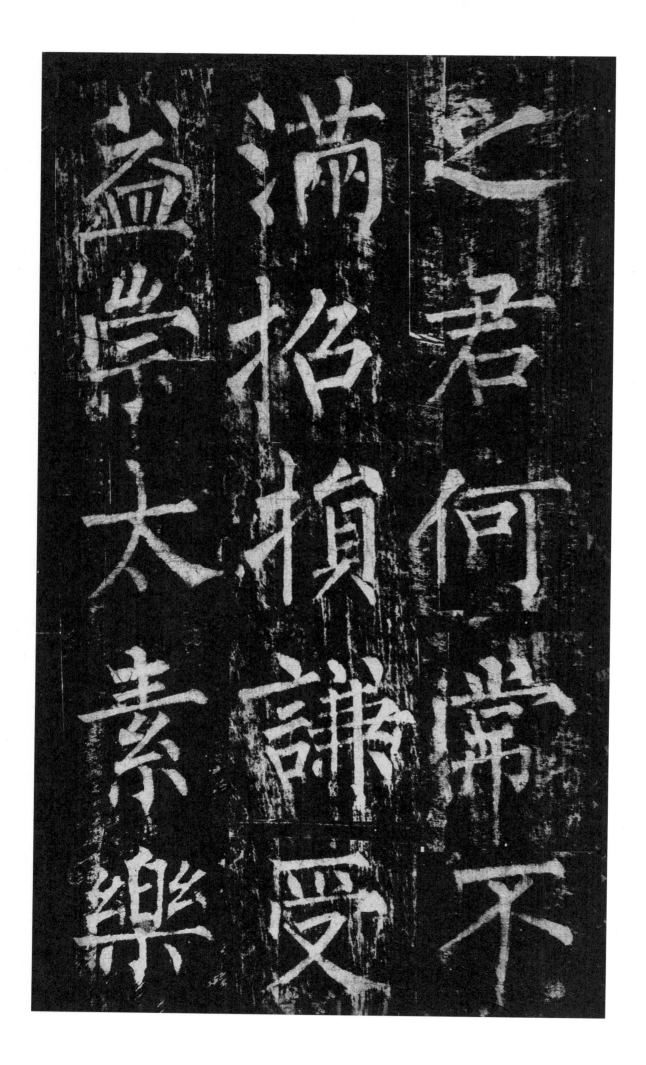

之君何常不
滿招損謙受
益崇大素樂

俭以刃肎　以歸人保慈　無為為宗易簡生

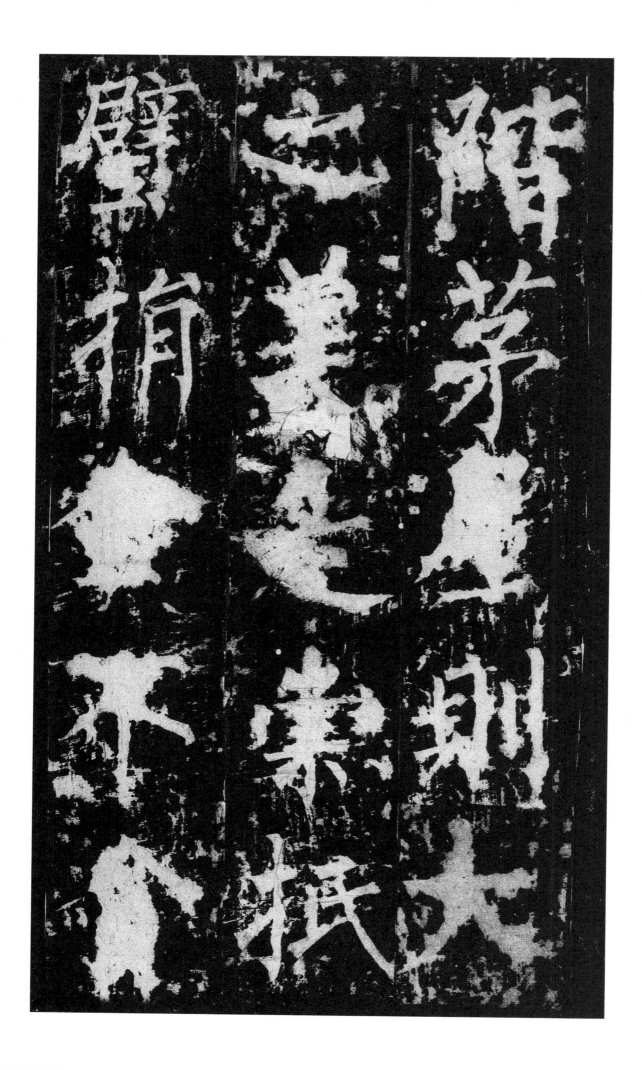

階�

黻

茅

林

郗

美

業

長

撰

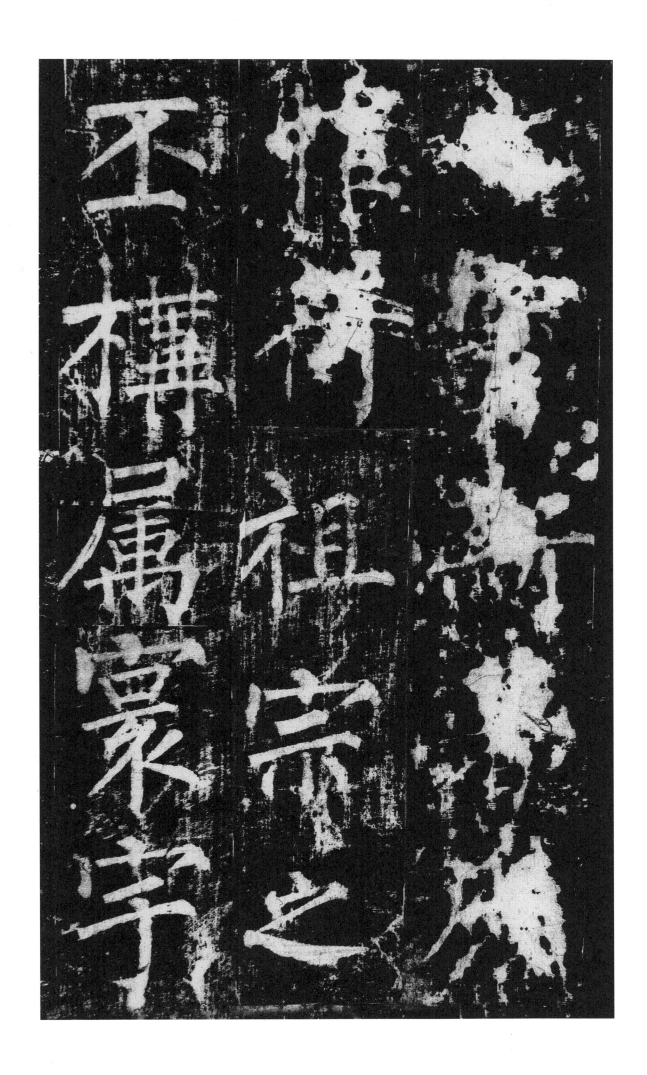

之甫寧思故

追蹤太古之

趿風緬莫前

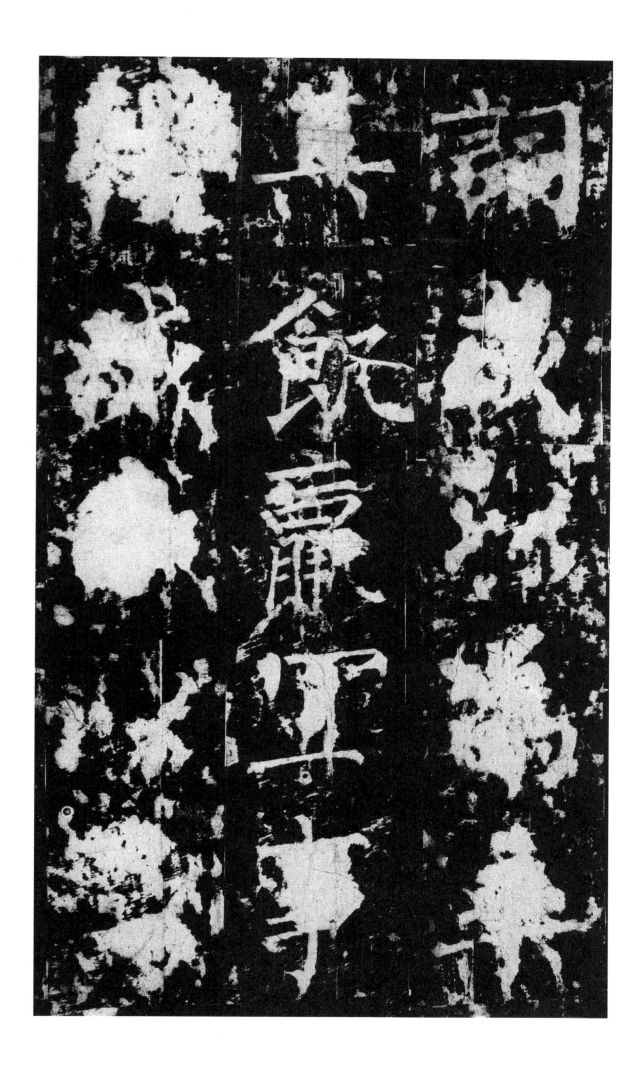

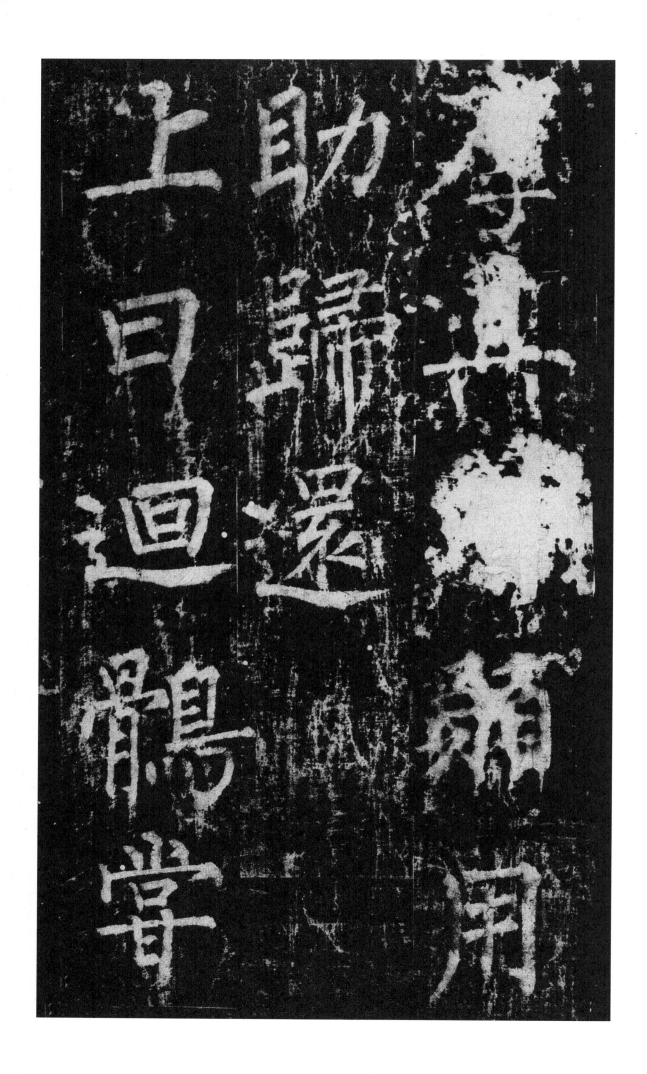

有功者
家熏藏王室國
繼以姻戚臣

節不渝命者

呂窮而奉渝

嗟而來命者

慨依

安甚

可

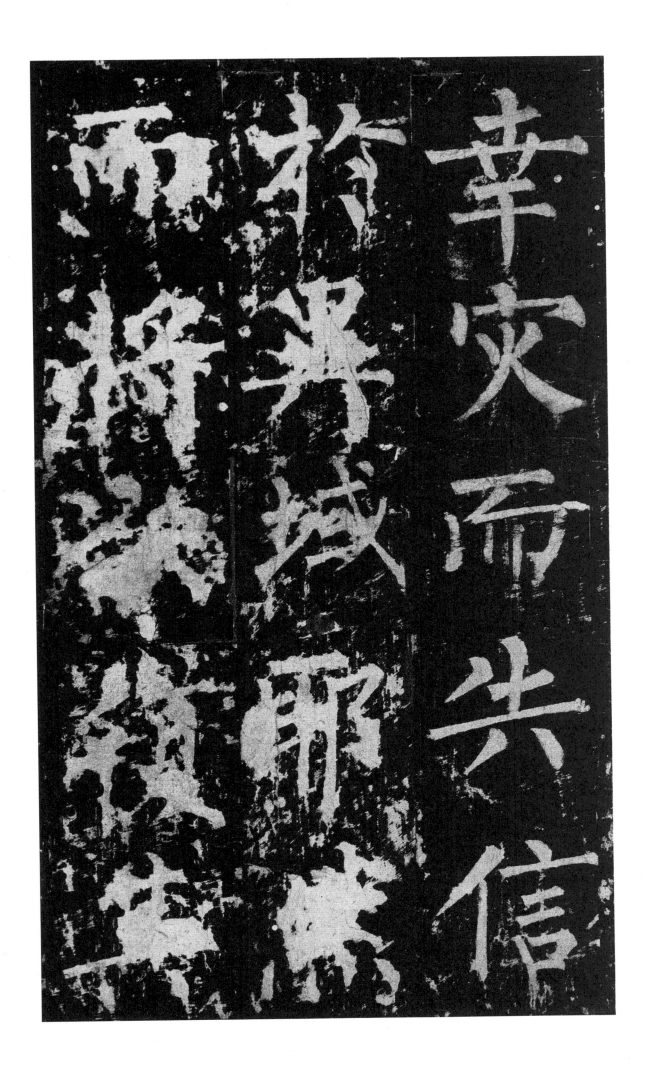

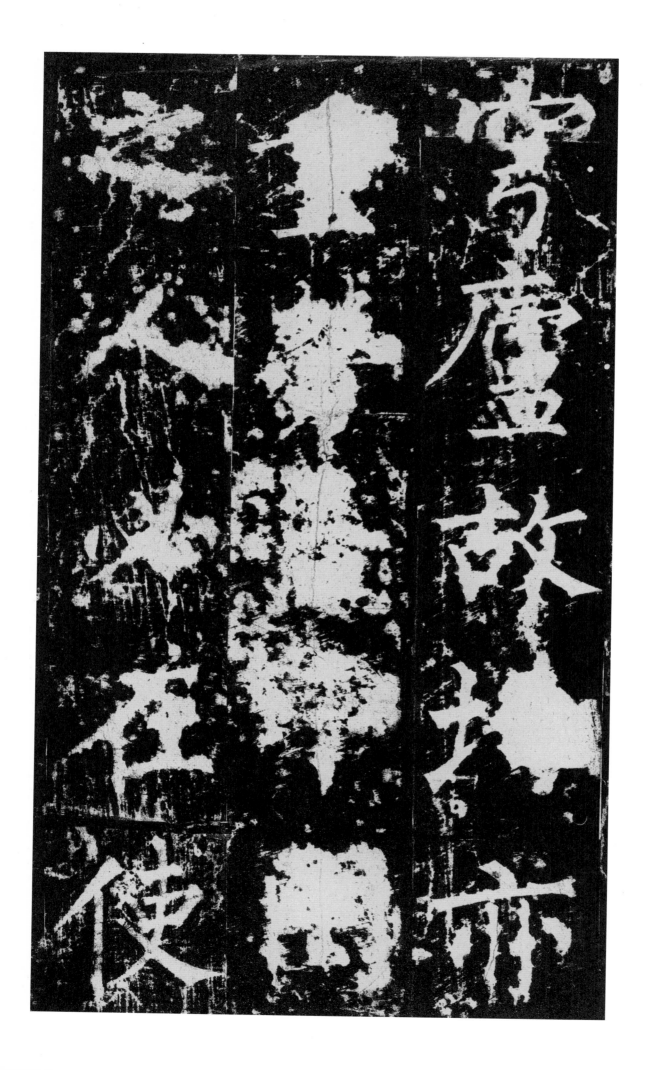

相與密議繼遺

興感乃興來

其志並存手

尉鄃　尉
鄃納驗
鼎之之
邾之使
其庸
其領車

果有大特勤

以會其郡好

固窮亦恩禮

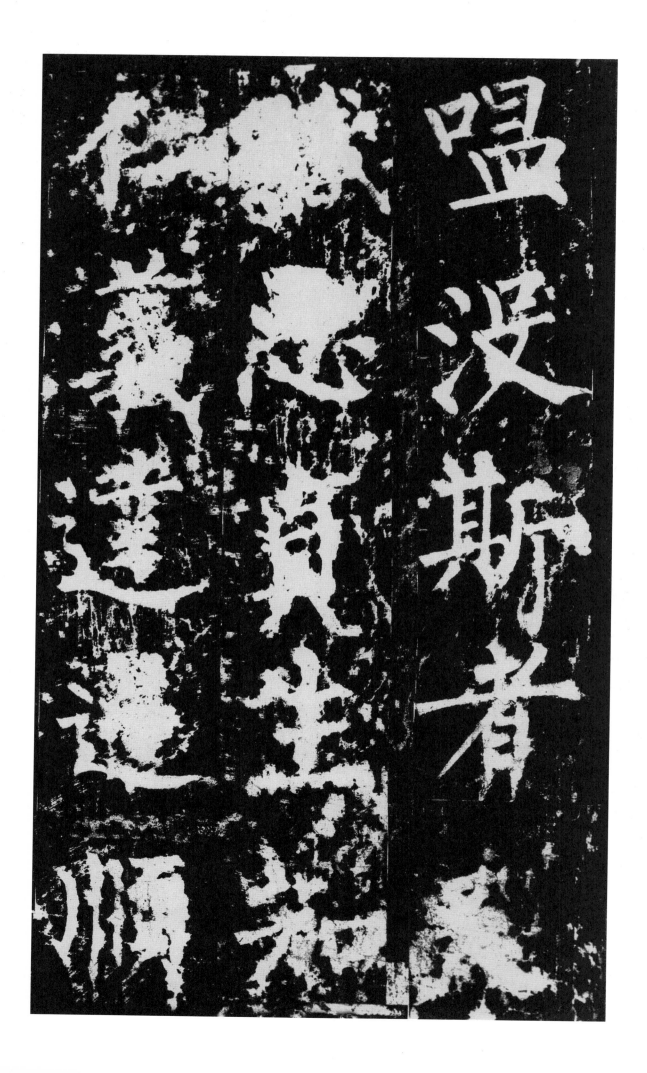

唱
波
斯
者
有

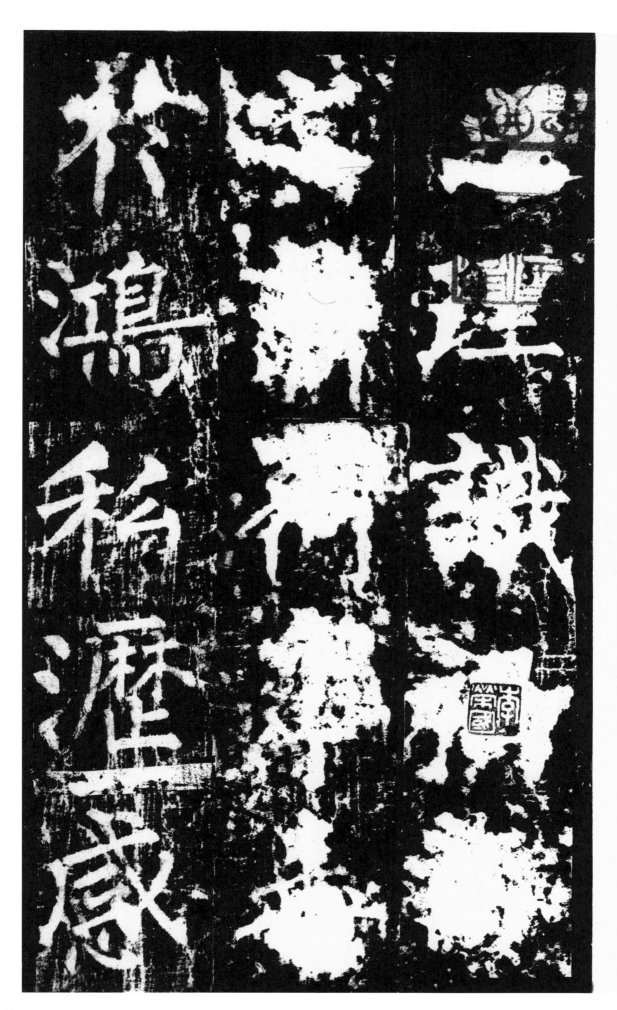

於鴻稱灑憑 ... 壁雪 ...

激之丹懇願

肆左在來朝

宗嘉其誠

堆君何處得此本猶為桓玄

寒具油

揩藥齋主人

題柳學士帖　　小平孫承澤

柳學士所書神策軍紀聖德碑風

神整峻氣度溫和是其生平第一

妙跡以其刻於唐大內外人無得

見者故歐陽公及趙明誠俱不之載

在宋入賈平章家籍入大內元人下

臨安置國史院不知何日出入士紳家

前有恠居何慶得此本字乃漁陽鮮

于伯幾筆也至洪熹六年復入大內通

年復出屢經兵火而完好如故真妙神

護之人間至寶也

鑿家元破臨安籍沒入官故首尾有翰林國史院官書印後有洪

武六年閏十一月收金書一行知明初猶藏大内後入晉府元明兩朝

數百年間外人無得見者清初為孫退谷所得顧亭林以碑夾大

特勤一語新舊唐書皆作特勤疑為柳書之誤发特勤二字兩

見於契苾明碑再見于關特勤碑而關碑為唐玄宗御製御

書碑額及文皆作特勤新舊唐書作特勤者蓋鈔胥之誤而刻

板沿訛亭林當時未見契關二碑猶信史冊而疑石刻錢竹汀始據

石刻以已史論不知特勤一語原出突厥□□□譯為首領之意

大特勤蓋仍其音而尊稱之也于孝顯碑云魏孝文以勤勤地

居口口又云勒勤犁顙樹領則特勤亦有作勒勤者唐書囬紇

傳云其先原出匈奴臣屬特厥近謂之特勒因知特勤勒勤特厥

突厥皆當時譯音之異其義一也蓋特與勒厥與勤音相近似故

也唐書之誤證以此碑及前舉三碑可無疑義此冊尚是南宋庫裝

原分兩冊不知何時失去下冊以行款求之存十有七行第三十二頁

後缺去一頁故文意不能連續十七行存二十字来朝上京嘉誠

誠字以下缺未能讀其全文殊為憾事唐書廻鶻嗢没斯至京師

在武宗會昌三年六月甲子而巡幸左神策軍則在七月知立

碑當在三年七月之後其時戊子三月開平譚敬